Couvertures supérieure et inférieure manquantes.

LES JARDINS
DE
CATHERINE DE MÉDICIS
A CHENONCEAU
1563-1565

PAR M. L'ABBÉ C. CHEVALIER

Chevalier de la Légion d'honneur,
Vice-Président de la Société archéologique de Touraine, Secrétaire perpétuel
de la Société d'Agriculture, Sciences, Arts et Belles-Lettres
d'Indre-et-Loire, etc., etc.

> Chenonceau est un lieu à la décoration
> et embellissement duquel nostre défunte
> mère s'est plus que à nul autre affectée
> et délectée.
> HENRI III.

TOURS
IMPRIMERIE LADEVÈZE, RUE ROYALE, 39
M DCCC LXVIII

TIRÉ A PART A 110 EXEMPLAIRES.

Le présent article est destiné à servir de complément à l'*Histoire de Chenonceau, ses artistes, ses fêtes, ses vicissitudes*, publiée par M. l'abbé C. Chevalier, d'après les archives du château et les autres sources historiques, Lyon, imprimerie L. Perrin, 1868.

Aux renseignements contenus dans le chapitre XXII de cet ouvrage, l'auteur ajoute ici des documents nouveaux, et fait connaître deux artistes italiens qui présidèrent à la création du *jardin vert* de Catherine de Médicis. Ces faits ont paru assez intéressants pour demander un tirage spécial.

LES JARDINS
DE
CATHERINE DE MÉDICIS
A CHENONCEAU
1563-1565.

Introduit en France par messire Passelo, le jardin italien devait subir, avant de se transformer entre les mains de Le Nôtre et de devenir le genre français, une modification assez importante, qui, mieux conduite, pouvait ouvrir une voie nouvelle à l'art des jardins et réaliser, dès le XVIe siècle, le type naturel du parc anglais. Cette modification est due à Bernard Palissy. Le célèbre potier de terre a exposé ses idées dans son *Dessein d'un jardin délectable*, et comme ces idées furent appliquées pour la première fois à Chenonceau, du moins en partie, par les ordres de Catherine de Médicis, il importe d'en présenter ici une courte analyse.

Pour établir son jardin, Palissy choisit une vallée au pied d'une montagne ou d'une colline. « Il est impossible, dit-il, d'avoir un lieu propre pour faire un jardin, qu'il n'y aye quelque fontaine ou ruisseau qui passe par le jardin ; et pour ceste cause, je veux eslire un lieu planier au bas de quelque montagne ou haut terrier, à fin de prendre quelque source d'eau du dit terrier, pour la faire dilater à mon plaisir par toutes les parties de mon jardin. Et m'asseure qu'ayant trouvé ce lieu, je feray un autant beau jardin qu'il en fut jamais sous le ciel, hors mis le jardin de paradis terrestre... Il y a en France, ajoute-t-il, plus de quatre mille maisons nobles où la dite commodité se pourroit aisément trouver, et singulièrement le long

des fleuves, comme tu dirois le long de la rivière de Loire et le long des autres fleuves. »

Après avoir ainsi choisi l'emplacement de son jardin, Palissy le divise en quatre parties égales au moyen de deux allées qui se coupent à angle droit; ces allées intérieures se rattachent à une allée extérieure plantée d'ormeaux, qui règne tout autour du jardin sur les quatre côtés. Il doit y avoir dans le pourtour « huit cabinets diversement estoffez, et de telle invention qu'on n'en a encore jamais veu ni ouy parler. » Les cabinets placés aux quatre angles sont bâtis de blocs de pierre irréguliers dont les joints sont habilement dissimulés, ou de briques recouvertes d'émaux, de manière à se rapprocher autant que possible de la nature et à cacher le travail de l'homme. L'un des cabinets, adossé à la colline, a au dehors la forme et l'apparence d'un rocher, et laisse suinter l'eau de toutes parts ; il est planté sur la voûte d'arbres agréables aux oiseaux pour les inviter à y venir chanter; à l'intérieur, il est couvert d'émail liquéfié par la chaleur du feu, et cet émail, aux couleurs variées, cache la jointure des briques ou des pierres. Les trois autres cabinets d'angle, établis dans le même goût et par les mêmes procédés, représentent des grottes rustiques qui semblent avoir été creusées au naturel dans le rocher. Tous ces rochers factices laissent échapper de nombreux filets d'eau provenant des sources de la colline voisine par des canaux secrets.

Les quatre autres cabinets, placés à l'extrémité des allées transversales, sont des cabinets verts formés d'ormeaux. Bernard Palissy, qui réprouve les formes d'animaux données de son temps aux arbres et aux arbustes, non parce que ces formes sont anti-naturelles, mais parce qu'elles sont de trop courte durée, veut que ces ormeaux soient façonnés et taillés comme des colonnes. Une incision faite au pourtour du tronc de l'arbre, en des points convenables, au sommet et au pied, provoque l'extravasation de la sève et la formation de deux bourrelets circulaires qui simulent le chapiteau et la base; les branches sont

ensuite pliées d'une colonne à l'autre, de manière à imiter l'arcade ou l'architrave; enfin d'autres branches, entrelacées dans tous les sens à l'intérieur, forment la voûte et complètent la décoration architecturale du cabinet de verdure. Le promeneur n'est plus sous des arbres, il est sous un portique, et le jardinier semble avoir disparu pour faire place à l'architecte.

Dans chacun de ces cabinets de verdure se trouve un rocher maçonné avec la muraille de clôture du jardin, rocher tout ruisselant d'eau et orné d'une foule de plantes et d'animaux modelés en terre et émaillés d'après les procédés récemment découverts par l'inventeur des rustiques figulines du roi. C'est là certainement l'idée que Palissy regardait comme la plus neuve et la plus originale, celle à laquelle il attachait le plus de prix, parce qu'elle lui permettait de déployer à loisir toutes les merveilles de son art de terre. Nous lui laissons ici la parole pour exposer lui-même son projet. Cette description suppléera aux détails qui nous manquent sur la célèbre Fontaine du Rocher, près de laquelle eut lieu le fameux banquet de 1577.

Ce rocher, dit Palissy, sera fait de terre cuite, insculpée et esmaillée en façon d'un rocher tortu, bossu, et de diverses couleurs estranges, ainsi que je fay la grotte de Monseigneur le Connestable (1), non pas proprement d'une telle ordonnance, parce que ce n'est pas aussi une œuvre semblable. Au bas et pied du rocher il y aura un fossé nature ou réceptacle d'eau, qui tiendra autant en longueur comme ledit rocher. Pour ceste cause, je feray plusieurs bosses en mon rocher, le long dudit fossé, sur lesquelles bosses je mettrai plusieurs grenouilles, tortues, chancres, escrevisses, et un grand nombre de coquilles de toutes espèces, à fin de mieux imiter les rochers Aussi y aura plusieurs branches de corail, duquel les racines seront tout au pied du rocher, à fin que lesdits couraux ayent apparence d'avoir creu dedans ledit fossé. Item, un peu plus haut dudit rocher, y aura plusieurs trous et concavitez, sur lesquelles y aura plusieurs serpens, aspics et vipères, qui seront couchées

(1) Le connétable Anne de Montmorency. Bernard Palissy avait dédié son livre au maréchal de Montmorency, fils du connétable.

et entortillées sur lesdites bosses et au dedans des trous ; et tout le résidu du haut du rocher sera ainsi biais, tortu, bossu, ayant un nombre d'espèces d'herbes et de mousses insculpées, qui coustumièrement croissent ès rochers et lieux humides, comme sont scolopendre, capilli Veneris, adianthe, politricon et autres telles espèces d'herbes ; et au dessus desdites mousses et herbes, il y aura un grand nombre de serpents, aspics, vipères, langotres et lézars, qui ramperont le long du rocher, les uns en haut, les autres de travers, et les autres descendans en bas, tenans et faisans plusieurs gestes et plaisans contournemens ; et tous lesdits animaux seront insculpez et esmaillez si près de la nature, que les autres lézars naturels et serpents les viendront souvent admirer, comme tu vois qu'il y a un chien en mon hastelier de l'art de terre, que plusieurs autres chiens se sont prins à gronder à l'encontre, pensant qu'il fust naturel. Et dudit rocher distillera un grand nombre de pisseures d'eau, qui tomberont dedans le fossé qui sera dans ledit cabinet, auquel fossé y aura un grand nombre de poissons naturels, et des grenouilles et tortues. Et parce que sur le terrier joignant ledit fossé y aura plusieurs poissons et grenouilles insculpées de mon art de terre, ceux qui iront voir ledit cabinet cuideront que lesdits poissons, tortues et grenouilles soyent naturelles et qu'elles soyent sorties du dit fossé, d'autant qu'audit fossé il y en aura de naturelles.

Aussi audit rocher sera formé quelque espèce de buffet, pour tenir les verres et coupes de ceux qui banqueteront dans le cabinet. Et par un mesme moyen seront formez audit rocher certains parquets et petits réceptacles pour faire rafraischir le vin pendant l'heure du repas, lesquels réceptacles auront toujours l'eau froide, à cause que, quand ils seront pleins à la mesure ordonnée de leur grandeur, la superfluité de l'eau tombera dedans le fossé, et ainsi l'eau sera tousjours vive dedans lesdits réceptacles. Aussi audit cabinet y aura une table de semblable estoffe que le rocher, laquelle sera assise aussi sur un rocher ; et sera ladite table en façon ovale, estant esmaillée, enrichie et colorée de diverses couleurs d'esmail qui luiront comme un cristallin. Et ceux qui seront assis pour banqueter en ladite table, pourront mettre de l'eau vive en leur vin sans sortir dudit cabinet, ains la prendront ès pisseures des fontaines dudit rocher.

Et quant est à présent des hommeaux (ormeaux) qui feront la closture et couverture dudit cabinet, ils seront mis et dressez par un tel ordre, que les jambes des hommeaux serviront de colomnes, et les branches

feront un architrave, frise et corniche, et tympane et frontispice, en observant l'ordonnance de la massonnerie.

Pour achever cette description de la Fontaine du Rocher de Chenonceau, il convient d'ajouter ici les vers que Pierre Sanxal adressait à son ami Bernard Palissy pour célébrer cette merveilleuse invention :

> Le rocher haut et espais
> Ne distille l'eau tant claire,
> Que celuy là que tu fais,
> Jettra l'eau de sa rivière.
>
> Un Architas tarentin
> Fit la colombe volante :
> Tu fais en cours argentin,
> Troupe de poissons nageante.
>
> Les ranes en un estang
> Ne sont point plus infinies ;
> Mais leur coax on n'entend,
> Car elles sont seriphies.
>
> Mégère au chef tant hydeux
> Portoit les serpents nuisantes ;
> Mais toi non moins hazardeux,
> Les fais partout reluisantes.
>
> Le lizard sur le buisson
> N'a point un plus nayf lustre,
> Que les tiens en ta maison
> D'œuvre nouveau tout illustre.
>
> Les herbes ne sont point mieux
> Par les champs et verdes prées,
> D'un esmail plus précieux
> Que les tiennes diaprées.
>
> Le froid, l'humide, le chaud,
> Fait flestrir tout autre herbage :
> Tout ce qui tombe d'en haut
> Le tien de rien n'endommage.

La fontaine du Rocher était placée derrière la tour, au commencement de la grande allée du parc. Androuet du Cerceau, sous une forme moins poétique, nous en donne la description suivante: « A main dextre de l'entrée, dit-il, y a une fontaine dedans un roc, de plusieurs gettons d'eaue, et à l'entour d'iceluy une cuve de quelques 3 toises de diamètre, toujours pleine d'eaue. A l'entour d'icelle cuve, une allée à fleur de terre en manière de terrace, et plus hault une autre terrace tout à l'entour, de 8 à 10 pieds de hault, couverte de treilles, soutenue et fermée d'un mur enrichy de niches, colonnes, figures et siéges. » Cette description ne rappelle-t-elle pas d'une manière frappante les rochers à fontaine placés par Palissy sous des berceaux de verdure dont les arbres étaient taillés en colonnes? Ajoutons, comme dernier trait, que le rocher, dont du Cerceau ne dit pas un mot, était façonné d'une manière rustique et couvert de stalactites, dont on a découvert récemment quelques débris sur l'emplacement de la fontaine.

Mais poursuivons la description du jardin délectable. Bernard Palissy recueille les eaux qui coulent de ses rochers, et il les réunit en un ruisseau qui circule à travers le jardin avec beaucoup d'ondulations et forme une île au milieu, à l'entrecroisement des deux allées. Dans cette île il établit un cabinet rond formé de peupliers. Dans un des compartiments voisins, il dispose une haute et vaste volière, tressée de fil d'archal dressé sur les troncs d'arbres, et enveloppant dans son enceinte des arbres entiers.

Et sera, dit-il, ledit fil d'archal tissu par diverses cloisons, parcelles et moyens, au dedans desquels moyens (c'est-à-dire des divisions) y aura un grand nombre d'oiseaux, grands et petits, de diverses espèces, tant de ceux qui se plaisent en l'air que de ceux qui se plaisent ès arbres et en la terre. Et par tel moyen ceux qui banqueteront au-dessous et dedans de ladite pyramide (le cabinet central), ils auront le plaisir du chant des oiseaux, du coax des grenouilles qui seront au ruisseau, le murmurement de l'eau, la frescheur du ruisseau et des arbres qui seront à l'entour, et la freschure du doux vent qui sera engendré par le mouvement des feuilles desdits populiers.

L'inventeur, dans son enthousiasme, n'oublie rien, et les grenouilles elles-mêmes jouent une partie agréable dans le concert.

Palissy fait communiquer le jardin bas dont nous venons d'esquisser les traits principaux, avec le jardin haut de la colline, au moyen d'amphithéâtres creusés dans le rocher. Le coteau est en outre percé de caves destinées à servir de serres pour les plantes ou de maisons pour les jardiniers. Sur la colline règne une longue allée en terrasse, terminée aux deux extrémités par différents édifices et bordée de plantes odoriférantes, violettes, damas, marjolaines, basilics, romarins, dont on tirera des essences et des eaux de senteur. Palissy conseille aussi d'y planter des aubépines et autres arbrisseaux dont les graines puissent servir à la nourriture des oiseaux, afin de les y attirer pour dire leurs chansonnettes. Il y aura près de la balustrade de l'allée haute « certaines figures feintes, insculpées de terre cuite, esmaillées si près de la nature que ceux qui de nouveau seront venus au jardin se descouvriront, faisant révérence auxdites statues, qui sembleront certains personnages appuyés contre l'accotouër. » Quelques-uns de ces personnages tiendront d'une main une inscription, et de l'autre une urne placée sur l'épaule ou sur la tête, et pendant que les curieux s'amuseront à lire l'inscription, la perfide statue, mue par un ressort secret que mettront en mouvement les pieds du visiteur, versera son vase plein d'eau sur la tête de l'imprudent. Tels seront les plaisirs du jardin délectable.

On peut juger par cette analyse quelle était la part de Bernard Palissy dans ce curieux projet. La division du jardin en compartiments réguliers et symétriques, les allées à angle droit, les avenues d'ormeaux, les tonnelles et les cabinets de verdure, tout cela appartenait au style italien. Mais ce qui est entièrement propre à Palissy, ce qui est nouveau, c'est ce goût de la nature qu'il introduit dans le jardin, c'est l'idée de marier le jardin avec le paysage environnant, avec le coteau, la prairie et la rivière; ce sont ces grottes rustiques, ces ro-

chers dégouttants d'eau, ces fontaines, ces ruisseaux aux méandres capricieux avec des îles et des ponts, ces mouvements de terrain qui unissent la colline à la plaine, Palissy a évidemment entrevu les véritables principes du jardin moderne; mais, trop préoccupé des travaux de son art de terre et de ses figures émaillées, il ne s'est pas assez dépouillé des traditions anciennes, il ne s'est pas affranchi complétement de la régularité et de la symétrie, et il n'a pas fait à la nature une part assez large dans ses conceptions. Le jardin de Palissy n'en est pas moins une évolution remarquable du style italien, et il s'en est peu fallu que le potier de génie n'ait trouvé la formule (1).

C'est en 1563 que Palissy, dans un livre imprimé à la Rochelle, exposait ainsi ses idées, et en envoyant sa *Recepte véritable* à Catherine de Médicis il lui proposait d'appliquer son plan aux jardins de Chenonceau. « Il y a, disait-il à la reine-mère, des choses escrites en ce livre qui pourront beaucoup servir à l'édification de vostre jardin de Chenonceau ; et quand il vous plaira me commander vous y faire service, je ne faudray m'y employer. Et s'il vous venoit à gré de ce faire, j'y feray des choses que nul autre n'a fait encores jusques ici. » Palissy, qui avait visité la Touraine en 1547, semble même avoir écrit son projet tout exprès pour Chenonceau, tant les conditions d'emplacement qu'il indique s'y rapportent merveilleusement.

Nous considérons donc comme certain, quoique nous manquions de titres authentiques à ce sujet, que c'est Bernard Palissy qui a créé les jardins de Médicis à Chenonceau, et nous lui attribuons particulièrement le jardin de la rive gauche du Cher, la volière et la fontaine du Rocher. Le jardin du parc de Francueil répond exactement aux conditions posées par Palissy : il est situé entre le coteau et le Cher et limité par des prairies ; le ruisseau de Vestin y décrit des ondulations et deux belles

(1) Le parc du château de Chaulnes en Picardie fut exécuté entièrement d'après les plans du jardin délectable. C'est dans ce parc que Gressel composa sa *Chartreuse*.

fontaines l'arrosent; le coteau est percé de caves et de grottes; enfin le jardin bas communique avec le sommet de la petite colline par un amphithéâtre, et une allée haute domine le tout. Les traits principaux du jardin délectable s'y retrouvent encore d'une manière manifeste, et ce jardin, avec ses compartiments, ses eaux et ses mouvements de terrain, ressemble à un jardin français à demi transformé en jardin anglais, idée la plus simple qu'on puisse donner du genre imaginé par Palissy.

Ces divers travaux portent d'une manière incontestable l'empreinte de Bernard Palissy. Par leur caractère de nouveauté, ils sont en dehors des principes généralement suivis à l'époque de Catherine de Médicis; ils échappent à moitié à l'influence du style italien, et on ne saurait les attribuer à aucun autre artiste. Palissy les ayant décrits d'une manière précise, les ayant proposés pour Chenonceau, et ayant constamment travaillé pour la reine-mère aux jardins des Tuileries, où il fit des grottes et des fontaines du même genre, il nous paraît légitime de lui attribuer l'honneur des jardins et des fontaines de Chenonceau. La plupart de ces travaux, d'ailleurs, furent exécutés peu de temps après la publication du livre de Bernard Palissy (1563). Le papier terrier de la châtellenie de Chenonceau, rédigé en 1565, nous apprend en effet, que les jardins de la rive gauche du Cher étaient *nouvellement construits* (1): à cette date, Palissy pouvait seul en être le créateur.

Il s'y rencontre cependant un caractère qui n'appartient pas à l'inventeur de ce genre bâtard : les lignes intérieures des compartiments et le coteau tout entier étaient plantés d'arbres verts, ce qui fit donner à ce jardin le nom de *jardin des pins*.

(1) Cette expression est assez remarquable. Les Italiens, de même que les Anciens, disaient *construire et édifier* des jardins (*œdificare hortos*), mot très-juste, à cause des cabinets et des berceaux de charpente qui y étaient réellement bâtis. Plus tard, dans le style français, on dit *dessiner* des jardins, parce qu'en effet le dessin y joue le principal rôle. Aujourd'hui on *plante* des parcs à la manière anglaise. Ces trois mots expriment d'une manière très-nette les principes qui président à chacun des trois styles de jardins.

L'emploi des arbres verts est tout à fait dans le goût italien, et l'on voit même en Italie des *jardins verts* exclusivement plantés d'essences à feuilles persistantes, surtout à Naples, à Rome, à Florence, et notamment à la villa Pallavicini, près de Gênes. Dans ce climat privilégié, les frimas sont inconnus, l'hiver n'est guère qu'une expression météorologique, et la promenade peut s'y faire au milieu d'un air tiède, pendant qu'en France nous grelottons sur les chenets. Cette douceur de la température, au cœur même de l'hiver, a naturellement conduit à la création des *jardins verts*. Au lieu de se promener sous des bosquets dépouillés de leurs ombrages, bosquets dont la tristesse contrasterait si durement avec la douceur du climat, l'Italien affectionne les arbres qui, par leur verdure perpétuelle, peuvent lui rendre à la fin de décembre les illusions du printemps. Par cette loi des analogies qui demande que toutes choses, pour être belles, soient en pleine harmonie, il veut que le caractère de ses jardins soit en parfait accord avec le ciel et avec la température, et c'est pour cela qu'il y prodigue les arbres à feuillage persistant.

Catherine de Médicis ne se contenta pas de disséminer les arbres verts par massifs dans ses parcs; elle voulut aussi avoir son jardin vert à Chenonceau, le doux climat de la Touraine permettant la promenade presque tout l'hiver, et elle établit ce jardin dans l'ancien potager de Bohier, près du pavillon des Marques. Cet emplacement fut peuplé de pins, d'ifs, de buis, de romarins, de lauriers, de chênes verts et même d'oliviers (1), auxquels venaient se joindre, pendant la belle saison, les orangers et les citronniers. Mais comme il s'agissait ici d'une conception tout italienne, elle se garda d'en confier l'exécution à Bernard Palissy ou à un autre jardinier indigène,

(1) L'olivier supporte assez facilement les froids de la Touraine, quand il est un peu abrité et placé en espalier, et même il y mûrit ses fruits dans les étés chauds et précoces. Plusieurs vieux oliviers, provenant sans doute de ceux de Catherine, fructifièrent cinq ou six fois dans le jardin vert de Chenonceau, notamment en 1822 et en 1834.

et elle appella du fond des Calabres un artiste qui pût dessiner et planter le jardin vert dans le goût italien, et conserver la direction de ses plantations en qualité de gouverneur.

Un fragment des comptes de la reine-mère à Chenonceau, retrouvé récemment (1), nous fait connaître la charge et la position de ce personnage. Malheureusement nous ignorons son nom de famille, car, suivant une méthode très-commune en Italie pour les artistes, et dont les noms du Pérugin, du Corrège, de Jules Romain, de Paul Véronèse, du Parmesan, etc., fournissent d'illustres exemples, notre pièce ne le désigne que d'après le nom de son pays natal, et l'appelle Henry le Calabrais, *Calabrese*. Voici le texte :

A Henry Calabrese, aiant la charge du jardin vert et vollière du chasteau dudict Chenonceau, la somme de deux cens escuz à luy ordonnée par ledict estat, tant pour ses gaiges que entretainement dudict jardin vert et despence des oyseaulx de ladicte vollière durant l'année de ce compte (1586), laquelle somme de deux cens escus a esté paiée comptant par cedict recepveur et comptable audict Calabrese, comme dudict paiement appert par quictance signée de sa main.

Cet article des comptes nous indique clairement l'importance du Calabrese. Cet artiste (la vanité italienne ne devait pas souffrir un autre nom), n'était pas un simple jardinier, car il est classé au rang des officiers de Chenonceau, et il prend place immédiatement après le bailli, le procureur fiscal et l'avocat. Son traitement est d'ailleurs considérable. Les deux cents écus qu'il recevait pour ses gages représentent au moins six mille francs de notre monnaie. Si l'on veut apprécier plus exactement la valeur de ce chiffre, on n'a qu'à le rapprocher de quelques autres empruntés à des situations analogues : Passelo de Mercogliano, jardinier-concierge du jardin du roi à Blois, ne recevait de Louis XII que 300 livres par an; les jardiniers

(1) Cette pièce, qui nous était inconnue au moment de la rédaction de notre *Histoire de Chenonceau*, vient de nous être obligeamment communiquée par M. Edm. Gautier, greffier du tribunal civil de Loches.

de Diane de Poitiers à Chenonceau, ne gagnaient que 42 livres tournois, et ceux qu'employa plus tard Marie de Luxembourg, n'étaient taxés qu'à 60 livres. On peut donc juger, par le chiffre des gages du Calabrese, que ce jardinier n'était pas un petit personnage, et que vraisemblablement il ne travaillait pas de ses propres mains, se bornant à diriger et à surveiller ses ouvriers.

Si le jardin vert fut établi en même temps que le jardin de Palissy, c'est-à-dire vers l'année 1564, le Calabrese devait approcher de la vieillesse en 1586. Aussi dans le courant de cette année voyons-nous Catherine de Médicis se préoccuper de lui trouver un successeur, italien comme lui, afin de conserver les mêmes traditions. Le fragment des comptes que nous venons de citer nous donne le nom du successeur du Calabrais : c'est un Sicilien originaire de Messine, Jehan Collo, dit *Messine*. La reine-mère l'engagea à son service le 1er septembre 1586, et lui assura, par brevet signé de sa main, un traitement provisoire de cent livres par an, en attendant qu'il fût pourvu « de la place et charge dudict Henry Calabrese, l'ung de ses jardiniers dudict Chenonceau. »

Avec Catherine de Médicis disparait le Calabrais, et sous la reine Louise jusqu'en 1601, c'est Jehan Collo qui est chargé du jardin vert et de la volière. Nous ne le trouvons plus à Chenonceau en 1603, soit qu'il fût mort à cette date, soit qu'il eût pris une autre position, la duchesse de Mercœur ayant totalement négligé les parcs et les jardins d'agrément pour ne s'attacher qu'au potager, et n'ayant qu'un jardinier vulgaire, dont les gages étaient fort modestes. Jehan Collo avait épousé Catherine Bereau, fille de cet André Bereau qui était receveur de la terre de Chenonceau sous Diane de Poitiers, et sa postérité, que nous avons pu suivre pendant un siècle et demi sur les registres de la paroisse de Chenonceau, subsiste encore aujourd'hui (1).

(1) Jehan Collo, fils de Jehan Collo, dit Messine, et de Catherine Bereau, monta d'un échelon dans la hiérarchie sociale. Nous le trouvons qualifié de

— 15 —

Au jardin vert était annexée une volière. Cette volière était tellement grandiose, que, pour la réparer en 1603, la duchesse de Mercœur employa 464 livres de plomb neuf, à raison de onze livres le cent, et 6,000 clous. La reine-mère y joignit une ménagerie, où elle avait de grands moutons, des loirs, des civettes, des buffles et quelques autres animaux curieux. Ce goût était déjà ancien : depuis Charles V, tous les rois de France avaient nourri des lions, des tigres, des onces, des dromadaires, etc., et le soin de chacune de ces bêtes était confié à un *gouverneur*. Le gouverneur de la ménagerie de Chenonceau était César de Glanderon, et la dépense de cet article s'éleva, en 1586, à 266 écus.

Le jardin vert, dessiné et planté à l'italienne par le Calabrese, fut orné par Catherine de Médicis de plusieurs petits jets d'eau, disposés symétriquement dans les compartiments, comme l'indiquent les tuyaux que des fouilles récentes viennent de mettre au jour. On n'avait pas encore imaginé les *grandes eaux* dont Le Nôtre, avec l'ampleur et la majesté ordinaire de ses conceptions, devait doter les jardins de Versailles. Au xvi° siècle, on n'en était encore qu'aux minces filets d'eau, et ces effets, tout mesquins qu'ils étaient, ravissaient d'aise le bon du Cer-

noble homme, sieur de la Beausserie, huissier de salle de la reine Marie de Médicis, premier valet de chambre de César, duc de Vendôme, et enfin capitaine-concierge du château de Chenonceau. Il avait épousé Catherine Chambert, fille d'un des officiers de la reine Louise de Lorraine, et il en eut plusieurs enfants, entre autres Louise Collo, née en 1638, qui fut tenue sur les fonts de baptême par le duc de Mercœur et par mademoiselle de Vendôme, sa sœur. Louise Collo épousa, en 1665, noble homme Gilles Bonnette, sieur de la Naudinière, et elle en eut une fille, nommée Louise, née en 1668, dont Philippe, chevalier de Vendôme, fut le parrain. Louise Bonnette hérita de la charge de concierge du château de Chenonceau, et elle la porta par mariage, en 1691, à Georges Benoist, écuyer, sieur de la Grandière, fourrier des logis du roi, procureur fiscal de la châtellenie de Chenonceau et capitaine du château. On sait qu'une Benoist de la Grandière a épousé un membre de la famille Goüin, dont une branche descend ainsi, par les femmes, du sicilien Collo et du receveur André Dereau.

ceau, qui les regardait comme « une belle et plaisante invention. »
A Chenonceau, Catherine avait fait disposer des cuves de pierre, assises sur un piédestal d'un mètre environ de hauteur, du milieu desquelles s'élançait un maigre jet d'eau qui retombait par le déversoir de la vasque. Les ressources hyrauliques du lieu n'avaient pas permis de faire davantage, mais, quelque misérables que ces dispositions nous paraissent aujourd'hui, on ne saurait nier qu'elles ne fussent alors un véritable progrès et une grande nouveauté.

Pour alimenter la fontaine du Rocher et les nombreux jets d'eau du jardin vert, Catherine amena à grands frais par des canaux souterrains les eaux de la source de la Dagrenière. La conduite de ce travail important fut confiée à Picard Delphe ou Delf, qui demeura attaché au château en qualité de maitre fontainier jusqu'en 1603. Le même ingénieur exécuta sans doute la fontaine dédiée à Henri III, qui se trouve dans le jardin de Palissy, sur la rive gauche, au pied du coteau. Cette belle source mérita d'être chantée par les poëtes, et, dans ses *Estreynes au roy Henry III*, du Perron disait avec quelque grâce :

> Nimphes de Chenonceau, qui, dans les ondes blues
> De sa fontaine vive, habitez incongneues
> Ce Parnasse françois et reflétant voz yeux
> Du cristal azuré qui r'ouvre les cieulx,
> Frisez vos tresses d'or où zéphyre se joue,
> Vous baisant, amoureux, et le sein et la joue,
> Coronnez sur le soir de vos dances en rond
> L'aire humide ceignant et les eaux et le mont

Non contente de créer ses propres jardins et d'y déployer une grande magnificence, Catherine de Médicis modifia assez profondément le parterre de Diane, et elle y établit, au nord et au midi, deux longs berceaux de treilles à l'italienne. Ces berceaux étaient appuyés sur 130 pilastres sculptés, couronnés d'octogones. Elle fit aussi percer des allées dans les parcs, mais elle respecta scrupuleusement le dédale et les jeux de paume et de

bague. La reine-mère excellait à monter à cheval et elle y mettait même une certaine coquetterie; car c'est elle qui imagina la première de placer la jambe sur l'arçon au lieu de la poser sur la planchette, afin, dit le médisant Brantôme, de montrer sa belle jambe bien chaussée. Elle aimait sans doute à parcourir au galop ces longues avenues, suivie d'une troupe de ses filles d'honneur, toutes montées sur de belles haquenées splendidement harnachées, faisant voler au vent les plumes de leurs chapeaux.

En même temps qu'elle embellissait ses jardins, Catherine ne négligeait pas les choses utiles. Un édit de 1554 avait ordonné la plantation de mûriers en plusieurs parties du royaume : la reine s'empressa d'en faire planter un grand nombre dans le parc de son château de Moulins en Bourbonnais, et pour l'exploitation de la soie qui en provenait elle fonda des manufactures de soie à Orléans, en 1582. Devenue maîtresse de Chenonceau, elle poursuivit les essais séricicoles tentés par la duchesse de Valentinois : elle éleva des vers à soie sur une vaste échelle, créa la magnanerie de Chenonceau et établit une filature de soie au château des Houdes. Dès ce moment, la sériciculture prit des développements rapides en Touraine (1). La viticul-

(1) Un ambassadeur vénitien, Marino Cavalli, écrivait à ce sujet dans sa relation de 1546 :

« Le commerce des soies en France est très-important. Madame la Régente (Catherine de Médicis) a ordonné que dans la ville de Tours on établît des fabriques de tissus de soie, puisque les pays où ce produit est indigène ne se soucient guère d'en tirer parti. Ainsi, dans la ville de Tours, on travaille la soie qui vient de l'Italie et de l'Espagne, et cette industrie va toujours en croissant. On y compte huit mille métiers. Plusieurs fabricants vénitiens s'y sont établis avec leurs familles, et des Génois en plus grand nombre encore; puis des Lucquois; sans compter les Français eux-mêmes, qui ont appris le secret du métier. Ils ont même commencé à planter des mûriers, à élever les vers à soie, et à en tirer du produit autant que le climat le permet. Ils tâchent de réussir à force d'industrie; et nous autres, que la nature a favorisés de tant de manières, nous laissons les étrangers s'enrichir des profits que nous devrions faire. »

ture ne fut pas moins redevable à la reine-mère, car c'est elle qui introduisit le plant de Tournon dans son vignoble de Chenonceau.

Les encouragements donnés par Catherine à l'art charmant des jardins ne furent pas perdus, et de toutes parts les châteaux et les abbayes suivirent le mouvement imprimé par les maisons royales. Ronsard, retiré dans son prieuré de Saint-Cosme près de Tours, ne passait pas tout son temps à *pindariser* : il descendait souvent de l'Olympe pour jardiner, car, nous dit son biographe, il possédait beaucoup de beaux secrets pour le jardinage, tant pour semer et planter que pour enter et greffer. Il présentait fréquemment des fruits de son jardin au roi Charles IX, qui les acceptait de bonne grâce, et le duc d'Anjou, après avoir fait son entrée à Tours, alla plusieurs fois visiter à Saint-Cosme le poëte jardinier (1). Bussy, qu'attirait à son abbaye de Bourgueil le voisinage de la dame de Montsoreau, y créa deux parterres magnifiques, l'un en compartiments, l'autre en broderies, avec un parc admirable et une allée en terrasse qui dominait la vallée. Mais le jardin de Chanteloup auprès de Châtres (aujourd'hui Arpajon) était alors la merveille du genre, tant à cause des eaux, des grottes et des bocages, que des statues et des cabinets de verdure qu'on y avait dressés de toutes parts ; les fables des métamorphoses y étaient représentées en arbustes taillés, et la végétation, tourmentée de mille manières bizarres, y parlait par lettres, devises, chiffres, armoiries et cadrans, et figurait des hommes, des animaux, des édifices, des navires, etc. Après avoir énuméré toutes ces merveilles avec enthousiasme, Olivier de Serres ajoute : « Il ne faut pas aller en Italie ni ailleurs pour voir les plus belles ordonnances des jardinages, puisque nostre France emporte le prix sur toutes nations, pouvant

(1) Claude Binet, en nous donnant ces détails, ajoute : Saint-Cosme est un lieu fort plaisant et comme l'œillet de la Touraine, jardin de France. » Ce mot nous montre quelle était la vogue de l'œillet à la fin du xvi^e siècle.

d'icelle, comme d'une docte eschole, puiser les enseignements sur telle matière. »

Ces détails prouvent que les jardiniers du temps de Henri IV avaient atteint un haut degré d'habileté dans leur art. Par malheur, s'ils empruntèrent à Bernard Palissy ses grottes, ses rochers et ses rocailles, ils ne prirent pas la seule idée féconde de son système, c'est-à-dire le sentiment de la nature et du paysage. Ce sont tous ces éléments, vraiment italiens par leur origine, que Le Nôtre modifia et doua d'un nouvel esprit. Ce qui appartient au célèbre jardinier de Versailles, c'est l'ampleur magistrale de la conception, la variété des dispositions secondaires, l'importance des massifs dans lesquels la végétation se développe en toute liberté. La grandeur et la majesté, voilà le caractère du jardin français créé par Le Nôtre. On doit ajouter aussi que l'artiste, comme Bernard Palissy, a fait entrer dans sa composition la campagne environnante, dont aucune clôture ne marque le point de départ; et s'il avait eu à dessiner les parcs de Chenonceau, il n'est pas douteux qu'il n'eût percé deux larges allées, dirigées, l'une sur le clocher de Civray, l'autre sur le clocher de Chisseau, en réunissant cette double perspective sur la terrasse en demi-lune qui précède le château.

Les jardins de Chenonceau, qui se prêtaient si facilement à cette transformation grandiose, y ont échappé entièrement. Par une sorte de culte pieux pour la mémoire de Catherine de Médicis, les Vendôme ne voulurent point détruire son œuvre, et prescrivirent de respecter les dispositions arrêtées du temps de la reine-mère. Les parcs de Chenonceau (sauf celui de Palissy) ont donc conservé leur physionomie italienne, et leurs longues allées en berceau, frais et sombres promenoirs ouverts sans souci du paysage environnant, n'ont point subi l'influence de Le Nôtre.

BIBLIOGRAPHIE. — Œuvres complètes de Bernard Palissy, publiées à Paris, en 1844, chez Dubochet, par Cap : *Recepte véritable par laquelle tous les hommes de France pourront apprendre à multiplier et*

augmenter leurs thrésors ; 2ᵉ partie, *Dessein d'un jardin autant délectable et d'utile invention qu'il en fut oncques veu.* — Biblioth. imp., ancien fonds français, n° 7228², f° 38, *Estreynes au Roy.* — *Tableau de la province de Touraine* en 1762-1766, p. 138. — Olivier de Serres, *Théâtre d'agriculture.* — Cimber et Danjou, Archives curieuses de l'Histoire de France, IX, *Lettres et exemples de la feu royne mère, comme elle faisoit travailler aux manufactures et fournissoit de ses propres deniers*, par Barthélemy de Laffemas, contrôleur général du commerce de France; XIV, *Recueil présenté au roy de ce qui se passe en l'Assemblée du commerce, au Palais, à Paris*, par le même; *Histoire du commerce de France*, par Isaac de Laffemas; X, *Vie de Ronsard*, par Claude Binet. — *Mémoires de Michel de Marolles, abbé de Villeloin*, IIIᵉ partie, XIᵉ discours. — Androuet du Cerceau, *Les plus excellens bastimens de France.* — Brantôme, *Vie de Catherine de Médicis.* — *Relations des ambassadeurs vénitiens sur les affaires de France au XVIᵉ siècle*, recueillies et traduites par Tommaseo; imprimerie royale, 1838. — Archives du château de Chenonceau.

IMPRIMERIE LADEVÈZE.

www.ingramcontent.com/pod-product-compliance
Lightning Source LLC
Chambersburg PA
CBHW030131230526
45469CB00005B/1905